Couverture inférieure manquante

ORIGINAL EN COULEUR
NF Z 43-120-8

DELPHI FABRICE

Peintres de la Bretagne

PARIS
DE L'ART ET SES AMATEURS
9, RUE NOTRE-DAME-DE-LORETTE, 10
—
M DCCC XCVIII

LES
PEINTRES DE LA BRETAGNE

IL A ÉTÉ TIRÉ DE CET OUVRAGE :

Quatre exemplaires sur japon impérial
numérotés de 1 à 4;

Huit exemplaires sur whatman
numérotés de 5 à 12;

Dix exemplaires sur hollande
numérotés de 13 à 22.

A la mémoire de mon parrain,

Monseigneur DE SÉGUR,

qui repose

à Sainte-Anne d'Auray

DU MÊME AUTEUR

ÉTUDES D'ART :

Le Peintre français Watteau (*épuisé*).

ROMANS :

Cavalier de 2ᵉ classe (1 volume).
L'Auvergnaticide (*épuisé*).
La Dette d'honneur (1 volume).
Les Romans comiques (3 volumes).

POUR PARAITRE :

des Parisiens (*Raffaëlli, Renoir, Renouard, Steinlen, Willette*), (1 volume).
petite Messaline (roman).
Contes Noirs (1 volume).

DELPHI FABRICE

Les Peintres
de
la Bretagne

avec un dessin de Emile DEZAUNAY
et une lettre de Jean-Marie LE GARDEC, *pêcheur breton*

PARIS
ÉDITION DE *L'ART ET SES AMATEURS*
10, RUE NOTRE-DAME-DE-LORETTE, 10

M DCCC XCVIII

LETTRE-PRÉFACE
de Jean-Marie LE GARDEC, pêcheur breton

Tu me demandes, mon gars, de te dire ce que je pense du petit livre que tu m'as envoyé. Je n'y connais pas grand chose dans les écritures, car je n'ai pas beaucoup été à l'école, et depuis la mort de défunt Monsieur le Recteur, je n'ai plus trouvé personne pour me prêter des livres. Tout de même, pour te faire plaisir, j'ai essayé de démêler ce que tu as écrit, et ma foi, si je n'ai pas bien compris tout, j'ai du moins senti les tas de bonnes choses que tu dis de la Bretagne.

Ah ! mon gars, tu sais bien expliquer ce qu'on pense au pays ; comme t'as bien dit çà, tout l'ennui qu'on a ici sans savoir pourquoi on s'ennuie. J'ai repensé tout de suite en lisant ton petit livre à ce que tu m'as expliqué cet été, le jour où nous avons pêché huit mille de sardines dans le petit canot. Tu t'en rappelles, hein, ce que tu m'as dit sur les idées des bretons et sur la tristesse de la Bretagne, pendant que j'épluchais la rogue et que tu tenais la barre, en fumant la pipe rouge... Je ne comprenais pas bien, car tu vous a des tas de mots des villes pour dire ce que tu penses, et, dame, moi, quand je trouve écrit des mots comme ça, je suis forcé de serrer au plus près le dictionnaire que t'as laissé chez nous. Maintenant j'y suis et je sais tout à fait.

Si tu me permets, après t'avoir fait tous ces tas de compliments, je vais te faire part d'une chose qui me chiffonne (comme tu dis). J'ai comme çà l'idée que t'aurais peut-être pu causer un peu plus des vieux peintres de la

Bretagne et puis aussi de ceux de chez nous qui font des tableaux sans aller à Paris. Tiens, par exemple, il y en a ici qui font de fiers tableaux et bien, tu n'en parles pas, à Auray il y en a encore d'autres, à Brest, pendant que je faisais mon service, j'en ai vu quelques-uns. T'as eu tort, mon gars, de les oublier tous ceux-là, car ce sont vraiment de vrais bretons, et qui connaissent bien le pays, dame oui !

Tu comprends bien que je ne pouvais pas recevoir une lettre de toi, sans en parler un peu partout et sans montrer ton petit livre. Ça t'a fait du bien, car je dois te dire qu'en te voyant si drôle, cet été, on croyait que t'étais malade. Moi, je leur avais bien expliqué que si t'étais comme ça, c'était par rapport à ton métier. N'empêche que tout le monde ne me croyais pas. Heureusement que ton livre est venu à mon appui.

Et maintenant quand donc qu'on te reverra ? Tu promets toujours de venir et tu ne viens

pas. Ça ne te tente donc pas de venir manœuvrer de temps en temps avec ton ami Jean-Marie, et manger avec lui la gaudriade? T'aimes donc plus la galette et la bouillie d carabin? Et le tourtau?

Mais si, hein, t'aimes encore tout ça, seulement, comme tu m'as expliqué, c'est ce sacré Paris qui te retient, ce sacré Paris qui vous fait tout oublier quand on y a mis les pieds. J'en ai tellement peur de ce sale Paris, que je ne sais pas si j'irai le voir pour l'Exposition, harné!

Ah, mon gars, toi qui vis dans cet enfer, comme disait défunt Monsieur le Recteur, je crois bien que tu risques de t'y empêtrer. Et puis, si j'en crois le père Rebours, t'as pris un bien mauvais métier qui ne nourrit pas toujours son homme, et t'aurais peut-être mieux fait de te mettre pêcheur, comme était ton grand'père...

Mais, si t'as des revers, je suis toujours là pour un coup, pas vrai?

Allons, mon gars, viens me voir plus souvent ; nous chanterons encore tous les deux en suivant la route bras-dessus, bras-dessous, nous irons aux régates gagner des sardines d'argent et nous ferons quelques tours chez les débitants pour boire de fins cafés et des bons coups de tafia...

<div style="text-align:right">Ton,

JEAN-MARIE.</div>

INTRODUCTION

*C'était une frégate, longué,
C'était une frégate,
De Saint-Martin-de-Ré,
Mon joli cœur de rose,
De Saint-Martin-de-Ré,
Joli cœur de rosier!*

En chantant, par un brumeux matin où je cheminais du bourg de Batz vers le Croisic, fumant ma pipe de terre rouge avec toute la sérénité voulue, distrait à peine par l'amical bonjour que me lançaient au passage les paludiers et quelques troupes serrées de filles du bourg, se rendant à l'usine

pour y préparer la sardine, — par un brumeux matin où, sur le ciel ouaté de grisaille se détachait le moulin en lignes raides, précises et sans grâce, je songeais à un article que je me proposais d'écrire sur le sentiment pictural de la Bretagne. Sentiment tout particulier que celui-là, toute une poésie très spéciale, alternativement notée, comme une page de musique, en majeure et en mineure, mais surtout en mineure, une poésie enjolivée d'images vives et pimpantes, de couleurs claires, avec, au fond de tout, une teinte mélancolique et rêveuse.

> Sitôt qu'ell' fut en mer e, longué,
> Sitôt qu'ell' fut en mer e,
> Entend les cloch' sonner,
> Mon joli cœur de rose,
> Entend les cloches sonner,
> Joli cœur de rosier!

Je chantais, ou plutôt je chantonnais, ma pensée ailleurs, toute prise en une

évocation quelque peu chaotique de toute cette floraison d'art que nous a donné la Bretagne, toute cette littérature que le vicomte de la Villemarqué a recueilli dans ses Barzas-Breiz, tout ce que les bardes Gwez-nou et Merzin — le fabuleux, le grand Merlin — nous ont transmis traditionnellement de légendes, tout ce qu'au commencement du dix-septième siècle le régénérateur de la langue bretonne — le *ære zonnec'* — Michel le Nobletz de Kerdern et ses disciples Julien Mannoir et Marzin, nous ont donné de contes et de chansons.

Et puis ma rêverie allait à la curieuse architecture de l'église de Loc-Ronan, aux naïves sculptures au couteau qui ornent les vieilles armoires, les bahuts, les huches, à tout ce style sauvage, barbare et harmonieux cependant, qui marque, estampille les productions de

l'art breton, art d'artisan souventes fois il est vrai, mais aussi quelquefois art d'admirables artistes.

Mais la peinture ? Je cherchais et vainement.

∴

La peinture ne fut jamais un art breton parce qu'elle n'a rien de rustre, parce qu'elle exige, même en ses degrés les plus élémentaires, une science de vision, de compréhension de la perspective, incompatible avec l'âme de ces Celtes dont les pères révéraient surtout des choses très matérielles, palpables en un mot.

Les fils de ceux qui ont eu besoin des menhirs, des dolmens pour affirmer leurs croyances au surnaturel n'ont pas pu avoir un art de pure représentation, de pure illusion des choses et

des êtres. Les Bretons étaient architectes, étaient sculpteurs; ils n'étaient pas peintres.

D'ailleurs peintres de quoi, auraient-ils été? Dans sa quasi uniformité, dominée partout par ce sentiment de tristesse qui plane sur les landes, au bord de l'Océan sur les grèves, dans les montagnes noires, dans les forêts de houx, la Bretagne présente surtout un caractère d'art pour les étrangers qui y vont et pour les Bretons qui y reviennent, après que leurs yeux ont vu d'autres cieux, d'autres horizons, d'autres pays.

.•.

Inconnue plutôt que dédaignée par les peintres de la Renaissance française, dont quelques-uns auraient peut-être tenté d'en rendre quelques côtés saillants, la Bretagne resta fermée à la pein-

ture comme aux lettres, comme au progrès, durant de longs siècles.

Elle se défendait, mettant de l'entêtement à ne pas se laisser conquérir par ces habitudes françaises, faisant la sourde oreille quand on essayait de lui faire entrevoir quelque chose de nouveau.

Sous Louis XV, la France de son côté, toute éprise d'élégance, de jolies féminités, d'esprit avec Watteau, la France qui regardait Versailles, portait des paniers et se poudrait les cheveux à frimas, arborait jabots de dentelles, mules de satin, bas de soie et mouches sur son double rouge, la France fanfrelucheuse et mièvre ne se mettait d'ailleurs pas en frais d'éloquence pour convertir aux façons polies et distinguées, cette sombre rustaude, cette Bretagne aux gars aux longs cheveux flottants et jamais peignés sous des cha-

peaux à grands bords, aux vestes et gilets brodés de soie aux couleurs bizarres, choquantes rappelant les canaris et les perroquets ou bien les cachemires indiens, — aux larges braies et aux gros souliers ferrés.

Vint la Révolution, cette Bretagne, toujours en retard, cette bonne Bretagne qui avait mis trois siècles à admettre le roi de France pour souverain ne voulut plus changer de régime. De Nantes à Rennes, les fusils partaient tout seuls, les faulx ne coupaient plus de coquelicots dans le *carabin* (1) ; elles teignaient la terre de sang. Les voilà, les gars bretons, vrais démons, qui, cocardes blanches aux chapeaux, entre deux messes entendues dans la grange d'un village perdu ou près des dolmens, loin dans les landes, vous font un affreux carnage de bleus, parce qu'ils

(1) *Carabin*, sarrazin, blé noir.

ne veulent pas entendre parler d'idées neuves, les gars.

∴

Dans cette époque troublée, les questions d'art sont plus que jamais choses inconnues ; les Bretons en arrivent même à oublier comment on s'y prend pour tailler de grossières figures et des rosaces dans les panneaux des armoires et des huches.
Voici venir maintenant David et son école, c'est l'époque des héros de marbre où la littérature politique influence le peintre, comme la littérature philosophique venait d'influencer Greuze. L'art pictural, plus à la romaine qu'à la grecque, exclut le pittoresque de son domaine. On ne s'intéresse plus qu'à la correction dans le dessin, suivant en cela le mouvement commencé par Vien,

le maître de David. Tout ce qui n'est pas rotule bien en place, clavicule au point, mouvement harmonieux, mais froid, mais insipide, selon l'antique, n'a pas de valeur — et partant, n'intéresse pas le peintre.

On comprend que dans cette période, la peinture bretonne ne peut pas se faire jour. D'ailleurs, c'est à peine si quelques rares artistes essayent, çà et là, d'intéresser le public à de maigres paysages, ternes et faux. La Bretagne reste aussi mystérieuse, inconnue que par le passé ; elle n'a pas droit de cité dans les arts, et elle ne l'acquiert pas davantage, ce droit, sous l'école de Gros, artiste plus épris des héros de chair contemporaine, plus fasciné que son maître David par les gloires impériales,

Gros commence, pour ainsi dire, le mouvement qui lentement, en déri-

vant, va mettre les artistes sur la pente que prirent les Flamands ; car il voit plus réaliste, il peint l'homme dans son extériorité et ses particularités. Ainsi le voici qui retrouve les Vénitiens et un peu les grands Flamands. Il irait en Bretagne, il nous en rapporterait peut-être quelques grandioses impressions.

Mais Chateaubriand écrit les *Martyrs* ; cela inspire les pacifiques, ceux qui ne se ruent pas dans les conceptions mystérieuses, toutes imprégnées de clair-obscur que cherchent les premiers Romantiques (ceux-là qui étudient Rembrandt), non plus ceux qui, comme Prud'hon, se frayent un sentier nouveau en interprétant la délicatesse, la grâce de Chénier.

.˙.

Une remarque en passant. Nous

trouvons toujours, ce qui est la caractéristique des arts plastiques de ce siècle — la peinture sur les marges du livre. L'Ecole romantique a appris à peindre chez Gros et à penser avec Victor Hugo : Delacroix lui emprunte Shakespeare que Guizot vient de faire connaître. Notre-Dame met le feu aux poudres. Louis Boulanger, à qui Victor Hugo dédie ses plus belles odes, nous donne *La Cour des Miracles* (musée de Dijon). Ceux que tant de verve effare ne vont pas plus loin que Delavigne — c'est Delaroche, (les *Enfants d'Edouard*), etc...

.˙.

Maintenant la Bretagne va entrer en scène.

A peu près au même moment que toute cette poussée romantique éclate,

Léopold Robert, qui a fait école, trouve un pittoresque plus naturel que ses devanciers en Italie, avec ses *paysans des Marais Pontins*. Son influence est énorme. Il ouvre une voie. Il est le premier peintre de l'école naturaliste, malgré la noblesse voulue de ses personnages plus exacts d'allure qu'on est tenté de le croire sur un superficiel examen. Il ose peindre des buffles dont le muffle suinte; c'est un révolutionnaire sans en avoir l'air. Schnetz et plus tard Hébert et tous ses *séquenti* sortent de sa poche.

C'est à ce moment qu'Adolphe Leleux découvre la Bretagne rustre et grossière et simple. Il nous montre dans ses premiers tableaux point encore très nettement naturalistes, des bergers, des braconniers bas-bretons, aux salons de 1838, 1839 et 1840. L'évocation de types aussi singuliers éton-

ne, fait crier le proverbial bon goût des Parisiens qui détournent la tête en s'exclamant : « Pouah ! » car si l'école romantique a fait long feu — Delacroix étant surtout une individualité d'exception — c'est l'école de Versailles, instaurée dans l'art par Louis-Philippe, qui détient les bonnes grâces et l'admiration du public : c'est Vernet, c'est Ary Scheffer qui avec une inépuisable fécondité travaillent pour le musée, c'est encore Couderc. (*Prise de Worth-town*), Larivière (*Louis-Philippe se rendant à l'Hotel de ville*).

Mais Adolphe Leleux ne se décourage pas ; il continue à montrer les aspects de la Bretagne, à fixer des scènes de marins ou de pâtres, et voici que les Parisiens sont impressionnés. Ils veulent bien s'essayer à comprendre. S'ils n'arrivent pas tous à cela, du moins quelques-uns s'emballent — l'é-

ternel snobisme ! — proclament la
beauté d'un pays qui a surtout pour
eux celle d'être neuf et quelque peu
étrange. Le nom de Adolphe Leleux se
répand, les commandes — oui, les
commandes ! — arrivent : la peinture
bretonne est lancée.

Et la montée en gloire de Ingres, ro-
mantique qui fait pour l'antiquité au-
tant d'archéologie que les coloristes
pour le drame moyen-ageux, ceux-ci
avec Victor Hugo pour poète et Augus-
tin Thierry pour guide, et la montée
en gloire de Ingres qui se préoccupe
lui aussi du souci de la couleur locale
(souci qui, tout moderne et le même
chez lui que chez Delacroix) — ne gêne
pas la petite école bretonne qui pour
suit ses études. D'ailleurs Ingres n'est
pas à craindre. Il a son école aussi
froide, aussi morte dans l'œuf que Da-
vid, il lui manque pour que son ensei-

gnement soit bon ce que David a eu le bonheur d'avoir : un Luther, — un Gros. Sans réformateur, l'école de Ingres tombe, car personne ne sait donner une nouvelle vie à sa doctrine.

.˙.

Nos peintres de la Bretagne forment maintenant une petite école provinciale, qui aime la rusticité et se fait gloire de cet amour. Elle recherche même, avec une certaine coquetterie, une allure très campagnarde qui la signale au premier chef à tous les milieux mondains.

Adolphe Leleux expose *la Korolle* et *Danse bretonne*, en 1843, les *Faneuses* (1845), *Retour du marché* (1847), *Cour de cabaret* (1857), *Joueurs de boules* (1861), *les Lutteurs* (1864), *le Vanneur* (1866). Il est toujours un peu timide,

n'ose pas encore aborder la vie locale bien en face, tout à fait en face ; il se rappelle Léopold Robert et a le tort d[e] trop voir les Bretons avec des allures un tantinet théâtrales.

Voici Luminais. Il débute en 184[3] avec un tableau de chouannerie qu[i] n'obtient qu'un succès de curiosité. Alors le peintre se lance ensuite ver[s] les pêcheurs et les pâtres qu'il com[]prend mieux que Leleux. Il expose *Foire bretonne*, *Braconniers*, *Pêcheur[s] de homards*, *Pâtre de Kerlat*, le *Cri d[u] Chouan*, etc. C'est la Bretagne âpre e[t] solitaire de Rosporden, de Penmarch', la Bretagne aux horizons gris, trempé[e] de pluie, aux landes sèches, aux ha[]bitants farouches, à la mer dure.

Les toiles de Luminais intimident épouvantent presque le public qui voi[t] dans ces marins et ces pâtres, de véri[]tables brigands. Aussi s'intéresse-t-i[l]

moins aux œuvres de Luminais qu'à celles de Fortin. Celui-ci, qui veut avoir du succès, en obtient par le soin qu'il apporte à adoucir, à choisir les scènes qu'il présente. Il montre des intérieurs attrayants, des scènes toutes familiales, des cabarets de buveurs joyeux qui font penser à Téniers commerçant. Ce sont le *Bénédicité*, la *fête du grand'-père*, le *tailleur breton*, etc... tous tableaux bien compris et bien sages, trop sages même.

.•.

Survient l'école réaliste, bêtement nommée telle. Elle n'a pas de chef. Elle est la résultante d'un effort général. Les paysagistes, Huet, Rousseau, et quelquefois Corot, recherchent le pittoresque de la nature.

Les peintres de la petite école bre-

tonne n'oublient pas ces excellents exemples et en appliquent les leçons. Penguilly l'Harridon nous montre des sites très curieux : les *Menhirs de Carnac*, les *Rochers du Grand-Paon*, etc... Trayer, des *Intérieurs*, une *Marchande de galette à Quimperlé;* Darjou qui a étudié Constable et s'est assimilé la justesse de son impression et son émotion profonde, nous donne une toile, *Les Paludiers du bourg de Batz jouant au tonneau*, dans laquelle il y a un paysage extrêmement beau...

Et d'autres peintres viennent à l'Ecole bretonne : Guérard, Fischer, Roussin, un des plus hardis peintres d'intérieur de cette époque-là, Guillemin, Amédée Servin qui étudie les paludiers du bourg de Batz; Gouezou, Couveley, Baudit, Duveau (*Messe en mer pendant la Terreur*) Brion (*Porte d'église pendant la messe*) Jules Noël qui va à Auray, à Douar-

nenez, à Quiberon, à Hennebon et en rapporte des paysages émouvants.

.˙.

Maintenant on ne pense plus en France (1860-68) qu'aux peintres bretons, qu'à la Bretagne littéraire et artistique. Car les littérateurs s'en sont mêlés. Tous les romans regorgent de descriptions armoricaines. C'est le grand Balzac qui a donné le signal dans un chef d'œuvre, *Béatrix*. Oui, pour bien des gens, on parle, on montre trop la Bretagne, et Paul de Saint-Victor se charge de nous le dire, dans un feuille ton qui fait du bruit. Il blague les légendes, les nains, les druides, les fées, les dolmens, les menhirs, les costumes, les bardes, etc… Il va même jusqu'à trouver que, dans les arts, l'esprit breton est pernicieux. Il trouve

que Brizeux n'a pas de talent, ou tou[t]
au moins que son talent a été tué pa[r]
Vannes ! (sic.)

Mais la mauvaise humeur de Paul d[e]
Saint Victor ne gêne personne. Le[s]
peintres continuent leurs tableaux, le[s]
littérateurs, leurs livres — et c'est ains[i]
qu'aujourd'hui encore il y a des pein-
tres de la Bretagne et aussi un publi[c]
d'amateurs pour les aimer — quand il[s]
ont du talent.

∴

A l'époque où nous vivons, il est dé-
fendu de nous satisfaire d'une critique
de détail, ou de théories d'art toujours
inutiles, puisque théories.

Ce que l'on peut demander, c'est que
tout peintre ait un idéal de couleurs,
de lignes ou de pensée, mais un idéa[l]
vraiment élevé, vraiment harmonieux,

vraiment vivant, un idéal que le peintre ne soit pas susceptible d'escalader chaque fois qu'il le voudra, pour se bien poser aux yeux de la galerie, bref un idéal qui en soit vraiment un. Car quand je rencontre un peintre que rien ne passionne, que rien n'émeut, qui peint sans fougue ou sans grande réflexion, qui n'a pas le sens ou de la passion ou du calme, qui n'est pas ou tout joyeux ou tout triste, qui reste froid devant la mer ou devant la montagne ou même devant la vie qui passe sous ses yeux, un artiste qui ne nourrit ni l'amour du plastique, ni celui de l'idée pure, je le tiens pour un ouvrier, un simple ouvrier d'art, quelquefois très habile — mais c'est tout. Pour moi c'est un homme de métier, ce n'est pas un artiste. Il peint comme il calligraphierait. Soyez certain que sa fantaisie froide ou que sa froideur fan-

laisiste est tout bonnement le verni[s] de la médiocrité. Il est un de ceux à qu[i] on peut appliquer l'anathème du Christ[:] « Arrière, les tièdes ! »

Il est dans ce genre-là un bon nombr[e] de peintre qui vont en Bretagne comm[e] ils iraient à Asnières, en Espagne ou e[n] Australie, faire des tableaux sans se sou[-] cier aucunement de l'âme des choses d[u] pays. Ce sont, pour la plupart, de no[s] bons arrivistes, des gens tout à la mod[e] qui paraît être indulgente depuis cin[-] quante ans à la Bretagne, tout comm[e] elle l'a été précédemment aux Romain[s] de David et de son école, aux philoso[-] phies paysannes de Greuze. En tous le[s] temps, ces *suiveurs* n'ont été ni de[s] philosophes, car ils fuyaient Diderot e[t] ses amis, ni des Romains, car ils n'é[-] taient pas païens. Ils pastichèrent l[a] lourdeur de Greuze, ils glanèrent [à] travers toutes les mythologies, cher[-]

chant, dans les paradis et dans les olympes, des fantômes de courtisanes et non des corps de déesses, confondant dans leurs feintes ivresses de chairs, les Madeleines callipyges et les Vénus pécheresses. Ils se sont crus et se croient des athées de la morale, mais des athées calmes et dédaigneux des fureurs de l'athéïsme et des fureurs de l'Eglise, des sceptiques de l'Impressionnisme et de l'Ecole des Beaux-Arts — mais des sceptiques désabusés, revenus de tous les principes et de toutes les impressions et ils ne sont même pas matérialistes et ils ne peignent, ne dessinent même pas, — par dédain disent quelques-uns, par roublardise, affirment quelques autres.

Dans cette Bretagne où il faut chercher ou de la couleur ou du sentiment, ces peintres veulent trouver de la couleur sentimentale et leur trait d'union

est chose impossible. Vis à vis d
la couleur, comme du sentiment, i
manquent de cette audace terribl
du coloriste ou du penseur qui usurp
et accepte la responsabilité de la créa
tion et veut que la Bretagne soit u
pays ultra-naturaliste dans les scène
qu'elle montre brutalement, ou un pay
tout anéanti dans la grandeur de l
Dévotion. Mais les peintres dont il s'a
git, ne s'attachent pas à la Nature ou
la nature privée de l'Armorique, — il
n'ont pas l'entêtement, l'idée fixée su
un chemin choisi par eux.

Vous les avez reconnus les peintres
qui je fais allusion depuis un instant
Ce sont ceux qui symbolisent le bo
goût français, ce sont ceux qui vont e
Bretagne n'ayant d'autre idéal qu
celui du tableau de genre, des *assem
blées* si pommadées u'elles font ma
au cœur, des *pardons* vénérablemen

imbéciles, des sujets bretons pour salons d'épiciers-bacheliers ayant entendu parler de l'Impressionnisme et, depuis, partagés entre le désir d'avoir à leurs murs, des tableaux bien académiques et des tableaux de la nouvelle école — ces derniers, non par goût, mais, parce que cela vous a un petit parfum révolutionnaire qui n'est pas à dédaigner à l'époque où, pour nos millionnaires, le ton le plus *smart* est d'être anarchistes.

Alors, comme ces bons épiciers-bacheliers, intellectuels pourvus du certificat d'études des Ecoles Primaires, Laïques et Obligatoires, alors comme ces honnêtes gens ne peuvent se décider à sacrifier aux goûts anciens ou aux goûts nouveaux, à l'Ecole ou à l'école nouvelle (laquelle est tout simplement la suite de l'école flamande, puisqu'elle recherche ses éléments de

vie dans l'étude de la Nature) — nos peintres habiles de la Bretagne ont beaucoup de succès. Et pourquoi en serait-il autrement ? Ne cherchent-ils pas et ne réalisent-ils pas pour leurs amateurs les aspirations de ces derniers ? Ne sont-ils pas à la fois des élèves de l'Ecole et de l'Impressionnisme... et de bien d'autres mouvements d'art encore ?

Oh, la trentaine de peintres de genre abattus sur la Bretagne, tels des corbeaux dans un champ de sarrazin mûr, comme ils comprennent le pays qu'ils évoquent chaque année aux Salons et ailleurs ; comme ils ont le sentiment de la couleur, le sentiment de la religion, la sensitivité de tout ce qui pleure et prie Dieu et Madame Sainte-Anne-d'Auray dans la vieille, dans l'antique Armorique — et, comme on sent tout cela, n'est-ce pas ? dans leurs mascara-

des d'Auvergnats déguisés en gars bretons !

.·.

J'entends dire un peu de tous les côtés autour de moi : « Alors vous croyez à l'existence d'une école bretonne, d'une école renfermant des principes qui la différencient, la rend absolument indépendante de l'école française ? — telle que celle-ci se trouve constituée de nos jours ? »

Je ne vais pas si loin. Je crois simplement que les peintres qui vont en Bretagne rechercher des sujets, subissent et nous rendent, selon leur sincérité, des impressions qui sont toujours parentes. Cela est évidemment dû à l'atmosphère morale de ce pays si particulièrement sauvage, si particulièrement dur et mélancolique.

Et observez combien les écoles françaises et bretonnes (je me sers du mot *école bretonne* pour simplifier l'écriture), observez combien ces deux écoles sont marquées de sensibles différences.

La France gaie, pimpante, a besoin d'un art *joli* qui affirme sa grâce. Elle est le pays du tableau de genre, du portrait intéressant par sa seule facture, elle est en un mot le pays de l'*esprit* et aucune nation ne peut lui disputer cette belle qualité. Un Watteau est le plus grand et le seul artiste bien français.

En Bretagne, au contraire, c'est la désolation qui domine, et le rire, tout ce qui amuse, est forcément arrêté dans sa marche ; la rudesse prévaut dans le caractère, le ton mineur dans les chants populaires ; la pensée du breton est toujours angoissée par il ne

sait quelle appréhension du malheur.

Forcément, à cause de tout cela, l'art de ce pays ne peut comporter des qualités d'esprit, de verve; il se fait rude et triste. Le tableau s'efforce de traduire des sensations intimes de détresse *morale,* et c'est là ce qui fait que les œuvres des peintres de la Bretagne ont toujours entre elles un air de famille. On voit qu'elles émanent d'une même préoccupation, qu'elles sont parties d'une souche commune. Le point qui les relie, c'est la recherche constante de la mélancolie, mais d'une mélancolie empreinte presque toujours d'un profond naturalisme. Chez tous, chez Dagnan-Bouveret même, c'est l'inspiration morale qui, malgré la délicatesse exquise du sentiment, est toujours plus près de la terre que du ciel.

Et tandis que je songeais à toutes ces choses, que quelques noms des peintres d'un siècle m'étaient revenus à la mémoire, j'arrivais au Croisic où l'on m'attendait pour embarquer, aller à la sardine... — et ma chanson terminée, comme nous mettions de la toile au vent, assis à l'avant — le foc hissé — en regardant la côte brumeuse, Guérande-la-Figée qui se levait là-bas toute rose, je me repris à chanter, accompagné par la forte voix de l'équipage — trois gars aux yeux vagues dans des trognes rubicondes — :

> Les filles du bourg de Batz
> Ell's'ont de la malice...
> Cliquen'for la guendoura !
> Cliquen'for, Cliquen'for
> La guendoura !

Les Peintres de la Bretagne

M. J.-FRANCIS AUBURTIN

M. J.-Francis Auburtin, s'affirme de tout prime abord un décorateur remarquable.

Il va demander à l'antique Armorique des prétextes à sa vision d'artiste, seulement préoccupée de décor. Ce sont des coins de Belle-Isle évoqués dans tout l'éclat de leur magnificence rustre. Ce sont des paysages de rêve, où, fantastiquement, des pins agrestes se silhouettent sur la limpidité des eaux.

Encore qu'un peu influencé par une recherche dans le sens des Japonais, l'artiste se révèle avec un joli talent d'évocateur, car ses œuvres sont d'une intéressante synthèse de lignes et d'une heureuse composition. C'est de la belle peinture murale, pleine de qualités.

Et c'est Belle-Isle, ce joyau de la Bretagne, qui inspire à M. J.-Francis Auburtin des toiles toutes éclatantes de couleurs : de grands rochers se découpant fantastiquement sur la limpidité des cieux ou se baignant dans l'écume des vagues, des couchers de soleil incendiant l'horizon de leur agonie pourpre, des falaises fantômales, des plages, du sable ou des rocs, sous les regards perlés d'or du soleil, des criques bizarrement découpées.

Comme je le disais plus haut, le seul reproche que l'on pourrait faire à M. J. Francis Auburtin, porterait sur la com-

position et le sens général de ses toiles exécutées un peu sous des influences de japonisme. Mais, encore, ce défaut peut être logiquement expliqué par l'inspiration de l'artiste et la pensée avec laquelle il poursuit son œuvre. Puisque le peintre oriente son art vers la décoration, n'est-il point logique, qu'en cette recherche, il en arrive à se rencontrer avec ceux qui, à juste titre, peuvent être appelés les premiers décorateurs du monde ?

Et même les principes sur lesquels s'appuie M. J.-Francis Auburtin pour réaliser son œuvre sont presque les mêmes que ceux revendiqués par les artistes japonais, savoir : que l'on ne peut faire une belle œuvre en décoration que si l'on s'applique à l'observation de la nature.

De plus, les Japonais recherchent aussi à *déformer* le sujet représenté.

C'est là une des caractéristiques de leur génie : la déformation, ou, plutôt, l'exagération d'une forme indiquant, par cela, un geste, un rictus, un état d'âme.

M. J.-Francis Auburtin ne va point jusque-là : il ne déforme pas; bien au contraire, il reste dans la forme très académique. Sa ligne est toujours très pure, très simple, encore qu'on la sente savante. Et c'est un charme. Toutes les figures sont d'un dessin impeccable, tous les paysages évoqués sont dans une rigoureuse observation des plans, ce qui diffère encore ses œuvres de celles des Japonais, — car on sait que dans les estampes de ces derniers, tout est au même plan, cela explicable, par la constatation de Pierre Loti, qu'au Japon, il n'y a pas d'*atmosphère*, c'est-à-dire aucun jeu d'optique possible.

Quant à la couleur des décorations de M. Auburtin, elle est en rapport

avec le dessin : c'est-à-dire qu'elle est intéressante, sans faiblesse, très lumineuse, bref, pour tout dire, d'une jolie tâche.

Ce n'est point une débauche de coloris et, cependant, il y a beaucoup de tonalités chaudes, ce n'est point un désordre de lignes, et, cependant, les plans sont pleins d'imprévu; les lignes tournent, se brisent, se tordent.

Et c'est là tout le charme du talent décoratif de M. Auburtin : ce coloris bizarre, ces lignes tortueuses, tout ce chaos qui, malgré tout, reste dans une grande harmonie, dans une belle et primaire simplicité.

M. CHARLES COTTET

—

M. Charles Cottet est pour ainsi dire un peintre *sui generis*. Il a une vision toute spéciale et toute personnelle de la Bretagne. Et c'est pour cela qu'il est difficile non d'analyser, mais de définir son talent.

En effet, à quelle école, à quelle tendance, à quel mouvement d'art convient-il de rattacher l'œuvre de M. Charles Cottet? Voilà ce qu'il est très embarrassant de déterminer. Si l'on n'en juge que par la précision des détails, par l'étonnante vérité des figures

et des paysages, par l'énergie et l'intensité du sentiment général, on sera tenté de placer M. Charles Cottet parmi les peintres impressionnistes ; mais si l'on s'arrête à considérer ce qu'il y a de sombre, de visiblement *voulu* noir, si l'on remarque que, dans la pensée de l'artiste, son œuvre n'est, à la bien prendre, qu'un grand effort pour arriver à une harmonie de lignes, de tons et par conséquent de pensée (puisque la peinture ne peut avoir de signification intellectuelle que par la ligne et la couleur), on ne pourra se défendre de le ranger au nombre des plus vigoureux peintres néo-romantiques — des néo-romantiques de cette époque.

Et c'est ce besoin de signification intellectuelle qui différencie la peinture de M. Charles Cottet de celle de M. Lucien Simon, dont, à première vue, elle semblerait la jumelle par son caractère

dominant, qui est la recherche de la vérité. Mais la vérité que ces deux artistes s'essayent à rendre n'est pas, chez M. Lucien Simon, choisie en vue de la beauté ni même de l'émotion, c'est une vérité pour le seul sentiment du réel.

M. Charles Cottet ne cherche pas davantage la vérité dans le sens de la magnificence, comme l'a aimée l'école vénitienne, ni de l'intimité, comme s'efforça de le faire l'école hollandaise.

Le personnage qu'il évoque exprime toujours un ennui profond, une lassitude indicible; sur son visage vous lisez une sombre préoccupation. La douleur — oui la douleur, mais une douleur suave, non vulgaire — est l'expression qui domine dans ses toiles; ses matelots et ses paysannes, et même les animaux qu'il nous montre (— Vous souvient-il de cet admirable *Vieux cheval sur la lande,* au Salon il y a deux

ans?) sont des variantes d'un thème unique : la souffrance ; et, par cela, on peut rattacher l'art de M. Charles Cottet à la peinture de l'Ecole espagnole, sinistre d'intention, sombre de couleur.

Oui, M. Charles Cottet rapporte de la Bretagne comme le souvenir d'un songe évanoui, et pourtant toujours vivace dans sa mémoire, un type grave et triste, une image de beauté sévère et pure, des personnages qui ont dans le sang, dans le geste, dans l'expression, la noble mélancolie de l'Armorique. La mise en place d'un tel type breton si justement généralisé est périlleuse. Elle exige, de ceux qui l'abordent un accord bien difficile à établir, à maintenir, entre les fougues de la couleur et du dessin, les mille observations ingénieuses du plus consciencieux et du plus opiniâtre travail dans l'ordre et vers le but que se propose le peintre.

L'émotion mélancolique, en art, ne souffre ni hésitation dans le dessin, ni froideur dans le ton, ni fantaisie dans la pensée, ni, pour tout dire en deux mots, médiocrité dans la composition et l'exécution.

Jusqu'à ce jour, M. Charles Cottet s'est, à ce qu'il me semble, parfaitement tiré d'une épreuve si dangereuse ; il a même — et c'est là un éloge à mon sens — les défauts de ses qualités ; un peu de raideur par-ci par-là, et de la tension, presque de la subtilité ; mais ces défauts sont amplement compensés par une énergie, un souffle qui anime sans fatigue et également toutes ses toiles.

En ce temps où les individualités, timides et comme honteuses d'elles-mêmes s'effacent, s'atténuent, s'annihilent à plaisir, M. Charles Cottet, lui, ne marche que d'après son impulsion personnelle, ne cède et n'obéit qu'à sa

volonté mûrement réfléchie, car l'artiste joint, dans ses tableaux, beaucoup de sang-froid, beaucoup de raisonnement, à beaucoup de fougue.

Oh! qu'il continue, le fier artiste, à chercher dans la sincérité de sa conscience le vrai, les beautés plastiques du monde qui l'entoure, l'idée qui hante tous les personnages qu'il évoque ; qu'il poursuive de plus en plus l'harmonie et l'expression, l'émotion en rapport exact avec le sujet; qu'il ne redoute point le recueillement intérieur, la méditation qui construit lentement et pièce à pièce les compositions durables ; qu'il se montre sévère pour lui-même, en dépit des exhortations et des exemples des mauvais aînés.

Sa sincérité en face de la vie maritime de la Bretagne, si elle est accompagnée d'une préoccupation constante des procédés matériels, s'il ne renonce ni à la grandeur du dessin, ni surtout

au prestige de la couleur qu'il semble un peu affaiblir par sa vision trop enfumée, trop noire à mon gré, sa sincérité nous vaudra, j'en ai la conviction, une éclosion incessante de talent, un redoublement d'activité, dont nous entrevoyons seulement les manifestations premières et toutes pleines d'heureuses promesses — en partie tenues, déjà.

M. DAGNAN-BOUVERET

M. Dagnan-Bouveret a été l'un des premiers, dans ses *Pardons*, à donner le signal de ce retour à la composition sévère, mais considérée sous son point de vue poétique, parfois même élevée jusqu'à l'idéal, et débarrassée de la tradition antique en ce qu'elle a d'incompatible avec le génie moderne.

Il voit de prime-saut les choses sous leur angle curieux et par leur côté pittoresque, saisit leurs accents principaux, les rend avec justesse et netteté. Ce sont là des qualités qui incontesta-

blement sont d'un dessinateur, d'un artiste.

Ainsi compris, *l'esprit* pictural comporterait des qualités de verve, de facilité, d'abondance qui pourraient rendre une peinture *amusante* par sa seule facture. Mais, M. Dagnan-Bouveret a trop de probité pour se laisser aller seulement quelques instants à oublier sa maîtrise, son métier hautement tenu. Il manque de spontanéité dans son observation. Chez lui, l'émotion, qui en dépit de tout, reste noble, n'est pas toujours sincère, se trouve souvent guindée. Il y a du professeur dans toute l'œuvre de cet artiste, qui, avec un style tout personnel, recherche à atteindre le style par des qualités de pensée, et d'exécution, lesquelles qualités, selon moi, découlent évidemment du style, mais n'y remontent pas.

En d'autres termes, je crois que le

style en peinture est un don d'ingénuité, non de travail. Le style florentin en venant se transporter en France sous François Ier, a gagné, chez Jean Goujon et Germain Pilon, l'esprit qu'il n'avait pas chez Donatello, génie aussi grand, mais moins familier, moins gracieux que ces deux maîtres de la Renaissance française.

M. Dagnan-Bouveret dont l'œuvre vise au style ne me paraît point y atteindre — simplement parce qu'il s'observe trop. Il semble ne point se rappeler, ou ne point vouloir s'apercevoir, que le style a péri dans l'art français aussi bien chez les Romantiques que chez les Classiques du jour où ceux-ci l'ont recherché.

Ce que je désirerais trouver en M. Dagnan-Bouveret, c'est de la naïveté, simplement de la naïveté. Je voudrais le voir regarder par son œil, écouter

par ses oreilles et non par des échos ; je voudrais le voir ressentir une impression directe de la nature et de soi-même.

Étant donné le grand peintre qu'il est, quel grand artiste il ferait, le jour où, regardant vraiment la vie, ne cherchant point à en dégager aucune littérature, aucun autre sentiment qu'un sentiment pictural, il nous ferait oublier sa science, son entente de toutes sortes de choses complexes et hors du domaine d'un tableau !...

M. Dagnan-Bouveret est surtout un grand caractère. Sans qu'on le connaisse, il impose malgré tout à ses adversaires les plus résolus une très haute, une très respectueuse estime, que si l'on n'aime point le sentiment pompeusement sévère de son art, du moins l'on ne peut que proclamer la moralité profonde de l'exemple offert

par ce penseur grand par la droiture de ses convictions.

Il a au suprême degré, — et personne ne le dépasse, et à peine quelques-uns l'égalent, — le respect de son art poussé jusqu'au culte. A ce sentiment si puissamment enraciné dans son être, il doit sa plus grande force d'artiste, je veux dire la conscience. La conscience dans l'art : en ces mots se résume ce qu'il y a de meilleur dans l'œuvre de M. Dagnan-Bouveret

M. ÉMILE DEZAUNAY

L'individualisme est également dans la nature de l'art et dans la nature de l'artiste, c'est ce qui me ferait dire, à l'encontre de la parole biblique qui semble avoir toujours été observée par les peintres officiellement patentés : « Il est bon que l'artiste soit seul. »

M. Émile Dezaunay est une de ces natures qui recherchent l'isolement, avec une constance digne d'éloges.

Un instinct secret ou plutôt la conscience de sa personnalité lui a révélé qu'il n'était fort, qu'il n'était libre, que

par sa volonté, par sa vision. En même temps que sa pensée s'est satisfaite avec plus d'énergie dans la solitude, son action n'a acquis de véritable puissance qu'en se privant du concours d'actions simultanées, de ressouvenirs nuisibles.

Les tableaux de marins de M. Emile Dezaunay naissent spontanément pour ainsi dire ; ce sont des véritables impressions qui se fixent sur la toile, avec une belle naiveté, un profond souci, non de l'exactitude photographique, mais du mouvement, de l'expression, mouvement et expression résultant d'un developpement naturel du sens de la vision chez cet artiste. Ce sont toujours de simples observations que la pensée consacre après que l'œil s'est réjoui d'un geste et d'une harmonie franche, robuste.

Car, c'est de la peinture robuste, vi-

goureusement traitée dans un coloris chaud, vibrant.

Ce n'est pas la représentation de marins anémiés, aux visages de mariniers parisiens ou de canotiers de Bougival. C'est l'évocation des mathurins, des francs-lurons au teint brûlé, hâlés par les coups de soleil et les brises du large.

Et c'est ce qui étonne de tout prime abord, à cette époque où le goût s'est suffisamment corrompu, où les principes de l'art défaillent dans ces vastes ébranlements des opinions et des préférences qui agitent les règles de l'esthétique.

Un tempérament d'artiste comme celui de M. Emile Dezaunay; un tempérament entier, quelque peu hostile à la foule, paraît pour les idées du jour un instrument de dissolution en art.

Et pourtant, c'est, pour la grande

Histoire, la continuation de la tradition artistique d'une race, mais une continuation à côté, une œuvre entièrement différente de celles d'autres peintres, une œuvre dans laquelle se ressentent les mêmes impressions que celles notées par les artistes anciens, toutefois rendues avec les sentiments, la fougue d'un autre tempérament.

Les visions d'artistes comme celles de M. Renoir, de M. Emile Dezaunay, qui se révèlent en dehors de l'opinion et de la consécration d'icelle que représentent les jugements de l'Institut, des visions semblables abolissent les termes et les empires surannés de l'art officiel, et sans dédain, trouvent toujours, et en dépit de tout, leur patronage.

Que si l'opinion publique n'est pas encore acquise entièrement à de pareils efforts, du moins elle s'en inquiète, *elle*

voudrait savoir — et sans être grand prophète, on peut prévoir le moment où elle consacrera définitivement, où elle couronnera ses œuvres claires, fortes et significatives.

M. Emile Dezaunay ne recule pas devant les figures rougeaudes, les mains sanguines et gourdes, la vulgarité des types et des accessoires. Il peint des blouses usées, trouées, rapiécées, des chapeaux difformes et crasseux. Il fuit le stype noble et conventionnel. Il sait que le peintre qui prétend prendre ailleurs que dans la Nature au milieu de laquelle il vit l'origine de sa pensée, est certain de voir la Nature résister. Or, dans ce cas, on ne triomphe de la Nature que par la violence, ce qui constitue parfois une innovation, mais non une manifestation d'art.

Et c'est parce que l'on sent cela devant les tableaux de marins de M. Emile

Dezaunay, si montés de tons soient-ils, que la vision de l'artiste reste toujours belle, grande, toujours également en harmonie, avec la Pensée et la Nature.

Quel meilleur éloge à faire de l'œuvre de M. Emile Dezaunay, et que souhaiter de plus, sinon la durée de cette harmonie ?

M. CHARLES DUVENT

M. Charles Duvent évoque la Bretagne, et aussi quelquefois la Belgique, avec un sentiment que je me plais à signaler.

Dans son œuvre bretonne qui fleure les journées calmes, bien ordonnées, le travail soutenu noblement et longuement, — il y a comme un ressouvenir, une éducation d'un œil qui a été impressionné par les tableaux de M. Dagnan-Bouveret.

M. Charles Duvent est un artiste de transposition, si j'ose ainsi dire. Les paysages qu'il présente ne sont pas

compris en paysan, les marines en pécheur.

Il regarde la vie à travers un prisme qui décompose les attitudes et harmonise, s'il y a lieu, les lignes ; — le reste, tout ce qui ne peut se décomposer, tout ce qui ne peut concourir à l'unité de l'œuvre se trouve élagué.

Et c'est alors que le peintre se manifeste, après que l'artiste a défini son sujet, l'a purifié, pour lui et pour son tableau, l'a ennobli en un mot.

C'est sans doute à cause de cette préoccupation d'être toujours impeccablement sereines, que les œuvres de M. Charles Duvent paraissent de prime-abord non pas difficiles, mais de signification relevée, quelquefois embarrassante.

Incontestablement, il faut qu'avant de peindre et de se laisser aller à toute la fougue d'une observation ingénieuse

ou d'un rayon de lumière de plus ou moins bel effet, le peintre sache bien l'objet de ses recherches; il faut que son œuvre soit pensée et par conséquent d'une exécution sobre, intéressée seulement aux côtés saillants, à l'*effet* d'une tache ou d'une ligne — de quoi dépend tout ce qui intéresse les artistes du rang de M. Charles Duvent.

Et que l'on ne vienne point ici me parler de synthèse là où il ne faut que vivre un peu de pensée pour développer un tableau — paysage — histoire ou genre.

Les deux seuls écueils de cette façon de comprendre l'art sont l'analyse et le document; l'analyse qui tue la vie en la décomposant (et voilà pourquoi j'aime les peintres impressionnistes qui, eux, ne décomposent jamais la vie, mais se bornent à la noter), l'analyse, dis-je, qui donne les œuvres

sèches — David et Ingres — le document qui frappe la vie de paralysie, si j'ose m'exprimer ainsi, la rend lourde, monstrueuse, fade et incolore — Greuze et Gros.

Je ne prétends pas vouloir indiquer que M. Charles Duvent a vaincu tout à fait et pour jamais ces redoutables hydres, l'analyse et le document. Je me contente de mes impressions personnelles en face des œuvres d'art et, ne cherche point celles que l'artiste veut y mettre. C'est, je crois, le sûr moyen de jouir sans trouble des créations du génie pittoresque et du génie musical. Le poète dans ses vers, Shakspeare, par exemple, peut seul préciser ses émotions, et nous les faire partager; c'est un privilège refusé aux imaginations poétiques dans les autres arts, refusé à Albert Dürer comme à Beethoven, les deux plus grands poètes du

Nord. Leur influence en est-elle moins grande?

Pour éveiller en nous un monde de sensation qui n'est pas exactement celui qu'ils ont traversé, ne sont-ils pas toujours les initiateurs, les inspirateurs de ce qu'il y a de meilleur dans la condition de l'homme sur la terre, c'est-à-dire, le droit d'échapper à la terre par le rêve et l'imagination?

C'est dans l'ordre de ces enchantements poétiques que M. Charles Duvent cherche l'appui de son talent et toutes ses œuvres me font toujours ressouvenir de cette belle pensée écrite en dédicace d'*Euréka* par le grand Edgard Poë : *Aux rêveurs et à ceux qui ont mis leur foi dans les rêves comme dans les seules réalités.*

M. PAUL GAUGUIN

———

Gauguin !

Voilà un nom qui a roulé sur les lèvres de tous nos peintres, un nom toujours accouplé à quelque épithète mal sonnante.

— Gauguin... un imbécile... un extravagant... il se moque de nous... c'est un fou !

Mais M. Paul Gauguin est quelque chose de plus que cela, c'est un artiste et qui, plus est, un artiste *nouveau.*

Le premier dans ses toiles consacrées à la Bretagne, il a senti la misère nue, la détresse simple et terrible de

l'Armorique. Le premier par sa simplification de la ligne et du ton, il a essayé de nous dévoiler le caractère rustre du pays qu'il évoquait, la muette douleur, l'habituelle douleur des gens qui ont toujours quelqu'un de cher en danger sur la mer, et qui la portent cette douleur, en indélébile stigmate sur leur visage sérieux, austère presque.

D'ailleurs, M. Gauguin ne s'est jamais cru au-dessus des principes élémentaires de la peinture. Seulement au lieu de se plier devant eux, il se les est rendus propres, les faisant infléchir suivant le caractère qu'il a voulu leur donner. Pour parodier un mot de Barbey d'Aurévilly : certes, il a violé la Nature... *mais il lui a fait un enfant!*

Tout est là : faire un œuvre suivant les principes ou en dépit de ce qui est posé comme principes. Et d'ailleurs,

qui sait si ceux-là qui les violèrent ces éternels principes, n'obéirent pas toujours à un principe plus grand, plus haut, plus noble ?

Au fond je ne crois pas qu'il y ait beaucoup de règles absolues, nécessaires en art. Excepté deux ou trois lois fondamentales qui doivent se retrouver dans toutes ses manifestations, le reste dépend de l'œil pour la couleur et la ligne et de la pensée pour l'ordonnance et l'harmonie, ce qui constitue la composition.

L'histoire nous apprend que les écoles en art ont varié en cent manières différentes et que toutes ont vécu leur temps; et telle institution ou plutôt tel principe qui a été, à la naissance d'un mouvement d'art un élément de force et de durée, devient ensuite une cause de faiblesse et un instrument de destruction. Quand les artistes commen-

cent à regarder autour d'eux et à chercher chez leurs voisins des principes d'emprunt, on peut dire que leur sentiment du beau est affaibli et prévoir que les influences qu'ils recherchent ne tarderont pas à absorber leur personnalité.

C'est parce que M. Gauguin, tempérament d'artiste, ne ressemble pas aux autres artistes qu'il m'intéresse. Je sens en lui une façon neuve d'exprimer des sentiments, une compréhension particulière du rôle de la peinture décorative.

Prises isolément, les qualités des tableaux de M. Gauguin marqueraient simplement la volonté du peintre d'être original — réunies, assemblées, elles disent la volonté d'être neuf, entièrement neuf, sans ressouvenir et sans influence.

M. Gauguin est une personnalité surtout parce que la pensée de son art ne se

modèle pas sur une autre pensée, parce qu'elle est franchement en dehors de toutes les règles, qu'elle n'*indécise* pas sa propre nature et par cela même ne s'affaiblit pas.

Oui, l'exemple de M. Gauguin est là pour le prouver, il n'y a pour un artiste de belle compréhension que celle qu'il a ou qu'il peut se donner en suivant les principes de la Nature telle quelle tombe sous son œil et devant sa pensée.

C'est pourquoi je n'accorde aucune supériorité à telle ou telle *manière*; effort véhément, calme ou attendri, tout est également beau pourvu que la pensée qui a présidé à l'œuvre soit en harmonie avec la Nature, et c'est dans cette harmonie que l'artiste se trouve.

Si l'on admet que l'effort n'a pu être stérile dans les époques naïves et neuves comme celle des Primitifs, on admettra donc également que l'œuvre d'un Gau-

guin est intéressante — de tout l'intérêt qui doit s'attacher à ceux qui voient, à ceux qui pensent, d'une façon neuve et consciencieuse.

M. CHARLES GUILLOUX

―――

La Bretagne comprise par M. Charles Guilloux se résume en une grande attention des lignes. Pour cet artiste, l'Armorique a surtout un caractère linéaire. Le ton passe ensuite. C'est là, une compréhension de pur observateur et de consciencieux.

Les marines et surtout les coins des Côtes-du-Nord qu'il nous a montrés valent par une remarquable signification du dessin compris harmonieusement, avec une âpreté toute bretonne, et, ce qui charme c'est l'entente qu'elle révèle

d'un sentiment fort aigu de la dureté et de la désolation du paysage.

Avant tout, en restant dans une belle et juste observation du décor, M. Charles Guilloux accentue la physionomie d'un site avec l'énergie et la netteté qu'on peut mettre dans la transcription d'un paysage. Et, partant de ce principe, il appuie ses œuvres sur un dessin précis, des plans fermes, des effets francs et décidés — toutes qualités qui leur donnent toujours un grand caractère, et qui me font trouver en M. Charles Guilloux un bel artiste.

Sans doute, je ne me dissimule pas la portée réelle des résultats qu'il obtient. Je sais que le paysage comporte des études moins sérieuses que la *figure*, qu'il laisse dormir l'imagination et le sentiment des peintres et n'exerce guère que leur observation. Je sais encore que les paysagistes dépensent volon-

tiers leur adresse dans la recherche d'un effet et font bon marché du reste. Je sais que tout leur art n'aboutit guère bien souvent qu'à une œuvre « de caractère », et que l'art, dans le sens élevé du mot, comprend bien d'autres éléments.

Mais cette recherche du caractère dans la vérité un peu terre-à-terre du paysage actuel, si elle n'est pas le dernier mot et le but même de l'art, est du moins un utile point de départ. C'est bon que des peintres comme M. Charles Guilloux y ait ramené l'attention que les lourdeurs, la mauvaise entente de la ligne dans le paysage risquaient d'égarer.

Ainsi, s'appuyant sur cette qualité initiale de ses œuvres bretonnes, M. Charles Guilloux, qui depuis trois ou quatre ans environ me semble un peu se perdre dans des recherches de vues

de Paris qui restent *à côté,* ainsi M. Charles Guilloux suivra une marche plus régulière et plus sûre le jour où il lui plaira d'aborder de nouveau l'étude de la Bretagne qu'il a un peu oubliée aujourd'hui.

M. MAXIME MAUFRA

—

C'est depuis une vingtaine d'années seulement, depuis les premières luttes du mouvement impressionniste, que le sentiment de la nature s'est montré, dans le paysage, dégagé des vaines préoccupations d'arrangement, de correction et de convention qui, dans le langage de l'Ecole, prenait le nom de style.

A cette première génération des Monet, des Sisley et des Pissaro, a succédé une autre génération plus éprise encore du plein air coloré, et

dans ce groupement, la personnalité de M. Maxime Maufra apparait de tout prime abord.

Cet artiste a répudié la fausse pompe et même l'élément humain ajouté à la nature, pour la laisser entièrement libre dans l'expression des admirables harmonies qui se dégagent des solitudes grandioses dans leur simplicité.

Epris des aspects de la mer, du calme des ports bretons, des petits ports recueillis, si simples d'une simplicité qui est tout leur charme, M. Maxime Maufra interprète la vie dans sa beauté profonde, austère et fougueuse, éloquente toujours et se prêtant à la passion la plus élevée, malgré l'absence de l'homme.

En effet, l'homme que ce peintre supprime dans ses marines, le spectateur le lui restitue, il se place au bon endroit ; et c'est lui même, le spectateur, qui vit, qui pense au milieu de ce site, qui entre

en communication avec toutes les forces groupées sous ses yeux, les anime de sa propre existence jointe à la leur.

M. Maxime Maufra, en recherchant les aspects pittoresques de la Bretagne, les rencontre sans effort. Ils naissent comme spontanément sous son pinceau ; et ces marines audacieuses de vérité, mais d'une vérité nullement banale, il les jette sur sa toile avec vigueur, dans une note très montée de tons, dans une vision hautement colorée.

Aussi, qu'elle valeur, auprès des marines grises, froides, ternes, plates, classiques en un mot, n'acquièrent pas les toiles robustes, vraies, franches de M. Maxime Maufra, talent viril où se font jour une science profonde, une admirable patience secondée par un sentiment tout moderne de la couleur !

Cet artiste ne fait pas de peinture littéraire, lui ; il se borne à produire,

d'après la voyante réalité, de la peinture ferme, puissante, de la peinture qui n'a pas la prétention de signifier autre chose que de la peinture. Avec raison, il trouve que chaque art doit rester dans son domaine et que vouloir créer une œuvre littéraire-picturale, c'est risquer d'abâtardir, sans profit pour l'esthétique, deux efforts incompatibles de métier, sinon toujours de tendance.

Et c'est ainsi que le procédé de M. Maxime Maufra est remarquable par l'évidente application que le peintre a mise à reproduire le ton réel de la mer, des rivages et du mouvement des petits ports, en bannissant toute convention d'école et toute pensée étrangère à la peinture, ce qui, cependant, ne voudrait pas dire que l'artiste accepte d'interpréter le premier site venu sans en chercher auparavant le caractère et sans en dégager entièrement le sentiment.

Il est certainement conduit là uniquement par la bonne conformation de son organe visuel et par le simple amour du vrai, sans aucune idée ambitieuse, aucune prétention de réformateur et de chef d'école.

Ses tableaux francs de tons — d'une franchise que le passant qualifie d'exagérée et de violente mais que les amoureux de la couleur trouvent charmeuse, d'un charme bien viril — ses tableaux francs de tons, conçus sans autre guide que la sincérité, disent une réelle puissance d'observation et d'interprétation, sans aucune naïveté, avec beaucoup de droiture, et beaucoup d'amour pour la vie.

Oui, M. Maxime Maufra peint très coloré, et ceux qui lui en font un reproche ne peuvent être que des gens ne connaissant pas la Bretagne ou n'en ayant jamais compris le caractère.

Ce qui les trompe souvent, ces gens
dans les appréciations des paysagistes-
et leurs impressions sur la peinture d
M. Maxime Maufra en est un exempl
frappant — c'est que peu voyageurs e
nullement observateurs des phénomè
nes naturels, ils croient complaisam
ment que le ciel des environs de Pari
leurs arbres, leurs eaux, leur lumière
sont le type absolu de la création qui
sur tous les points de France, lui es
identique ou n'en diffère que par u
manque de goût.

Les peintres comme M. Maxime
Maufra peignent ce qu'ils voient, trè
nettement, sans hésitation ; de là,
Paris, tant d'opposition. On les accus
d'être brutaux, violents, criards, systé
matiquement faux, quand ils ne son
que hardiment vrais, et sincères.

Et c'est là tout l'éloge, le glus gran
éloge que l'on puisse en faire.

M. CLAUDE MONET

M. Claude Monet est à l'heure actuelle, un des maîtres illustres du paysage. C'est là un fait incontesté. Mais pendant combien d'années le vaillant peintre n'a-t-il pas été discuté; que de fois n'a-t-il pas vu son talent nié, ses œuvres magistrales repoussées des expositions publiques!

La lutte a été pour lui longue et douloureuse. Et, voyez l'ironie de la vie et des jugements humains, c'est au moment où le maître semble aborder une nouvelle manière, qui peut offrir réellement prise à la discussion, que cha-

cun se trouve converti, et proclame l
supériorité de l'éminent artiste.

M. Claude Monet, dans ses paysage
de la Bretagne, a été pris plus par l
couleur que par la ligne — et j'entend
ici par ligne le côté pittoresque d
dessin, l'ordonnance des plans — pui
aussi, plus par l'aspect réel, l'âpreté d
caractère, que par tout ce que peu
suggérer de réflexion cette âpreté.

D'ailleurs, c'est là surtout ce qu
constitue la personnalité de M. Claud
Monet : il n'est point dessinateur, psy
chologue, il est peintre, épris de l
couleur, du paysage coloré, il est l'a
moureux du réel, mais d'un réel nulle
ment fade, d'un réel dans l'interpréta
tion duquel il peut dépenser ses haute
qualités de coloris.

Il n'use point son talent à poursuivr
la chimère, et non plus il ne substitu
pas une convention révolutionnaire à

la convention froide et académique d'un Français, à la convention séduisante, toute pleine de rêves crépusculaires, de charmes flottants, de visions indécises d'un Corot — ce paysagiste dont les œuvres sont plutôt de ravissants caprices, des fantaisies peintes à propos de la nature que des vues de nature sérieusement observées — non plus, la sévérité d'un paysage ne le tente, à la façon dont elle tyrannisa jusqu'à rendre uniforme, l'œuvre d'un Théodore Rousseau.

Le talent de M. Claude Monet n'est ni celui d'un poète voulant trouver de la poésie à tout prix jusque là où il n'y en a pas, où il ne peut pas y en avoir, ni celui d'un penseur analysant de minces sujets, des états psychiques étroits et sans vraie grandeur. Son talent, c'est celui d'un observateur qui sait savourer comme pas un la couleur,

qui sait surprendre la nature aux heures, aux minutes, aux instants où elle s'abandonne, bellement impudique, à d'intimes, à de mystérieuses confidences toutes de lumière ou de clair-obscur.

Pour goûter et apprécier le paysage comme le comprend M. Claude Monet, pour avoir rendu si personnellement ses sensations dans ses tableaux du pays breton, il faut avoir habité les villes, y avoir senti tous les ennuis, tous les chagrins qu'on y rencontre ordinairement, y avoir vu son œuvre méconnue, ses espoirs raillés, et éprouver le besoin d'en sortir, de fuir la stupidité, l'injustice des détracteurs qui souventes fois s'acharnent sans autre raison que les arrêts de la mode, il faut éprouver le besoin de parcourir les champs, les bois, les landes, de voir le soleil s'élancer dans le ciel et y faire

naître mille et mille accidents toujours nouveaux; alors, quand un peintre véhément et réfléchi tout à la fois, n'ayant de la fougue que quand il faut en avoir, a l'art de nous impressionner par l'évocation de tous ces phénomènes, il s'empare de notre âme et la transporte où elle voudrait être, à l'air pur et libre, dans les landes roses et rouges de bruyères, sur les bords de la mer, auprès d'animaux paisibles et surtout loin de *l'homme,* animal dont le voisinage déplaît à l'homme, du moment qu'il a été égratigné, au passage, par la mélancolie...

M. MOREAU-NÉLATON

M. Moreau-Nélaton est un paysagiste de valeur qui, dans un coloris tendre, délicat et troublant, dans un flou qui pousse à une rêverie très quiète, note des coins de Bretagne — pour ainsi dire, avec gaieté.

C'est du ciel, de la terre, de l'eau, vus par un œil aimant la légèreté, avec le sentiment juste, que la personnalité d'un peintre ne s'affirme pas par l'étrangeté des moyens, mais simplement par la sincérité d'une émotion ressentie.

Peut-être les toiles de M. Moreau-Nélaton ne visent-elles pas assez au

décor; elles restent souvent à la mémoire, comme *études*; on les désirerait plus préoccupées de *faire tableau*, d'être composées... Non pas que je veuille par cela indiquer que j'approuve les ridicules dont l'Ecole des Beaux-Arts veut voir doter l'art : cette ordonnance sage et *bébette*, cette préoccupation de correction dans la composition que l'on enseigne aux élèves. — Mais j'aime, dans une toile, un sujet bien ordonné, bref, un tableau qui *finit*. Je n'ai pas toujours cette impression devant les paysages de M. Moreau-Nélaton...

Mais ses œuvres n'en ont pas moins pour moi un charme tout d'attendrissement. Je me complais à considérer les prairies luxuriantes, les ruisselets dans les herbages, les frondaisons nouvelles dans le ciel clair, toute cette évocation de la Bretagne que nous montre M. Moreau-Nélaton, sans ou-

blier les coins de mer de Saint-Jean-du-Doigt.

L'artiste me paraît plus préoccupé d'évoquer la vie sincèrement, que de la photographier. Il faut l'en louer. Il comprend que chaque partie du paysage doit concourir à l'expression d'une idée bien déterminée, bien définie et tendre à produire une même sensation.

Si la nature nous offre parfois des paysages tout faits et qui peuvent être reproduits tels quels, le plus souvent il faut du choix, de l'arrangement, de la combinaison, faute de quoi, le spectacle reste insignifiant.

Et c'est parce que dans les œuvres de M. Moreau-Nélaton il y a le sentiment de tout cela, que j'y voudrais trouver une plus grande unité.

M. HENRY MORET

―

J'ai surtout aimé, et j'aime surtout la peinture que fit M. Henry Moret il y a quelques années, alors que l'artiste se consacrait surtout à l'étude des figures dans le paysage.

Les tableaux que cet artiste — un des plus *vieux* parmi les *jeunes* — produisit à cette époque nous faisaient espérer un beau peintre de figures.

Je ne dirai pas que M. Henry Moret nous a déçus, mais, tout l'intérêt que ses œuvres suscitaient alors s'en est

allé le jour où le peintre s'est consacré presqu'exclusivement à la représentation des marines.

Sans doute, on trouve toujours dans ces dernières, beaucoup de talent, énormément de talent, mais, moins de personnalité. Dans les figures de M. Henry Moret, il y avait de la verve, de la facilité et une certaine tournure toute particulière qui causait leur succès — un succès très légitime. L'exécution en était leste, tout en gardant un caractère large et presque magistral.

Aujourd'hui, dans les marines de M. Henry Moret, on ne trouve pas toutes ces qualités là. Il y a plus d'indécision et plus de recherche. On sent fort bien que l'artiste n'est pas justement dans sa voie, et l'on se demande pourquoi, car le métier pictural a toujours autant de souplesse, le sentiment est toujours aussi franc d'allure. Il y a

du goût, il y a du soin, il n'y a pas cet entrain qui faisait aimer les figures dans les paysages de M. Henry Moret.

Puis la palette du peintre s'est un peu alourdie, les contrastes piquants, la couleur bien pétillante, bien fournie ; les souplesses, les habiletés — non des trucs, mais des habiletés — qui appartenaient aussi bien à l'œil qu'à la main de l'artiste, sont rares, si rares qu'en une récente exposition de M. Henry Moret, chez Durand-Ruel, j'ai été quelque peu étonné de ne les point observer.

Pourtant je suis persuadé que cet état de la peinture de M. Henri Moret n'est que passager. Les défaillances dans les périodes d'essais ne sont-elles pas presque des qualités, puisque, de l'avis de tous, elles dénotent des caractères vraiment artistes.

Tôt ou tard, il reconnaîtra que la ma-

rine n'est point exclusivement ce qu'il doit peindre. Son art, son tempérament d'artiste a besoin de nous montrer des personnages. Et j'espère que le jour où il voudra qu'il en soit ainsi, nous retrouverons en M. Henry Moret, le peintre de figures bretonnes de mathurins rôdant sur les quais, pour qui nous avions tous une grande estime.

M. ARY RENAN

M. Ary Renan est plus un artiste breton qu'un peintre de la Bretagne, en ce sens qu'il consacre la plus grande partie de son talent à l'évocation de scènes mythologiques ou de symbolisme très pur, très élevé, en même temps que très compréhensible pour tous. C'est là un point sur lequel on ne saurait trop appuyer quand on emploie ce trop fameux mot symbolisme.

M. Ary Renan a un art d'une majesté douloureuse qui exprime des sentiments d'une exquise délicatesse d'âme.

Il peint en poète, suivant en cela le courant d'idées picturales créées par Gustave Moreau. Il y a dans ses figures une expression de l'infini qui ne s'apprend pas, qui ne peut être le fruit d'un effort de travail. Elle consiste, cette expression, en un je ne sais quoi qui ne s'imite point et qui n'appartient qu'aux âmes portées à la rêverie.

Aussi, c'est pour cela que les œuvres de M. Ary Renan sont toujours empreintes pour moi du cachet de sa personnalité, et c'est pour cela également qu'elles me laissent toujours une impression profonde. De cet artiste, des têtes surtout m'ont ravi parce que sur leurs lèvres respirait, par un mouvement imperceptible, un suprême dédain, et parce qu'aussi la douceur méditative et la portée infinie du regard dirigé vers le ciel montraient que ce mépris ne s'adresse qu'aux choses d'ici-

bas, et que les aspirations du cœur vont au-dessus et au-delà de l'horizon.

Dans ses compositions, M. Ary Renan qui n'est pas un peintre de la nature — et c'est pour cela, je le confesse, qu'à certain moment, je me demande pourquoi j'aime ses œuvres — dans ses compositions, on sent que l'artiste imagine quelque chose au-dessus de ce qu'il voit.

S'il ne rend pas toujours avec la belle justesse que je préfère à tout, son émotion, son étonnement, son admiration devant la Nature, du moins il sait révéler l'extase parce qu'il y croit, les abîmes de l'âme parce qu'il les a sondés, parce qu'il les sonde encore.

M. HENRI RIVÈRE

M. Henri Rivière, qui fit aux mois d'antan la *Marche à l'Etoile* et l'*Enfant prodigue*, les glorieuses ombres du défunt Chat Noir, M. Henri Rivière traite aussi, dans les grandes dimensions du décor, de pures allégories, — car sont-ce autre chose que des allégories, les sujets de ses *bois?*

Les scènes grandioses que l'artiste évoque se composent bien, avec une originalité de bon aloi; les figures y ont de la tournure et les paysages dans lesquels elles s'éveillent, une grandeur qui souventes fois est poétique.

La principale qualité de ces estampes inspirées par le pays breton est de ne point viser à faire illusion.

Elles sont bien ce qu'elles veulent être et point autre chose, ni quelque chose de plus. Elles sont décoratives, parce qu'elles reproduisent avec une évidente préméditation les teintes plates, les tons éteints, les harmonies sourdes des vieilles tapisseries — oui, de vieilles tapisseries — et c'est ce qui les différencie des estampes japonaises, avec lesquelles elles ont plus d'un rapport ; — c'est là autant de défauts qui deviennent des qualités dans des œuvres de ce genre, car l'art décoratif n'est vraiment qu'une tenture pour l'architecture et sa coloration ne doit point, par des excès de *trompe-l'œil*, trouer en quelque sorte les murailles qu'elle revêt.

Sans doute, c'est au ressouvenir des

Primitifs et de notre contemporain, M. Puvis de Chavannes — qui les suivit avec une différence de six siècles — que M. Henri Rivière doit de dégager complètement son effort d'art de l'influence du japonisme, influence qui eût été néfaste à sa personnalité, si l'on considère que l'artiste part du principe de la recherche de la vérité dans la forme — ce qui est aussi le point initial de l'art japonais — et du concours de cette même vérité dans la décoration.

Ce qui, de plus, établit bien le caractère occidental des estampes de M. Henri Rivière, c'est l'idée même de ses grandes compositions, où l'agrément des parties est toujours soumis à la sévérité et à la grandeur de l'ensemble, contrairement à la vision des Japonais.

Dans les ouvrages de M. Henri Ri-

vière, l'étude et l'imitation de la vie tendent constamment à développer le beau visible comme expression du beau moral. Et c'est pour cela que l'artiste s'attache à rendre la vérité exacte des formes en appliquant ses principaux efforts à faire ressortir la profondeur et la pathétique des sentiments de la nature.

Le seul défaut sérieux à reprocher aux panneaux décoratifs de M. Henri Rivière, c'est le manque de style de certaines figures — et j'emploie *figure* dans le sens d'*attitude* — le manque de caractère de certains mouvements où la pauvreté des formes trahit trop la copie pure et simple de l'effet posé.

Pourquoi s'affranchir sur le rapport du ton, si c'est pour l'accepter aveuglément au point de vue de la forme ?

L'art décoratif demande plus de parti-pris et l'on n'a pas à craindre de

trop idéaliser des sujets qui s'intitulent la *Montagne,* la *Falaise,* l'*Hiver* ou le *Crépuscule!*

C'est un grand malheur, à mon sens, que cette rareté des pages décoratives dans l'art contemporain, car la question de la grande composition murale, que l'on résout si banalement à l'Ecole des beaux-arts, ne doit pas nous indifférer. Une décoration exige des études plus sévères, un rendu plus serré, une expression plus énergique et surtout plus vivante, un style plus haut, toutes sortes de qualités d'un ordre infiniment plus élevé que celles demandées à nos futurs Prix de Rome.

Prenez les Detaille, les Bouguereau et consorts, et voyez ce que deviendraient leurs œuvres si leur cadre pouvait s'élargir subitement sur la muraille ; — en combien de géants difformes et mal venus se transformeraient

leurs mascarades d'Auvergnats et leurs n̈s pourléchés, — cependant qu'agrandies, elles aussi, les estampes décoratives de M. Henri Rivière proclameraient encore et toujours l'intime harmonie de leurs lignes et de leur coloris !

M. LUCIEN SIMON

—

S'il est vrai que le réalisme n'est qu'une forme plus brutale et plus avouée de ce matérialisme qui, à nouveau, envahit l'art, M. Lucien Simon est un réaliste. L'artiste poursuit dans leurs dernières subdivisions des incidents, les misères, les détails infimes de la vie rustique.

L'attitude de ses paysans et de ses pêcheurs est *finement* comprise pour être rendue *vigoureusement* — qu'on me pardonne ce rapprochement de deux adverbes si opposés de sens, mais point toujours incompatibles — avec une

recherche toute hollandaise dans le tableau monté de tons, recherche qui rappelle Gauguin, mais qui n'en est pas moins l'indication d'une personnalité, par ces temps ou la peinture décolorée est fortement soutenue, hautement proclamée belle.

Comme les Hollandais, recherchant les éléments du naturel dans la vie, M. Lucien Simon applique à ses études une rigueur et une sévérité qui souventes fois arrivent à satisfaire notre vision.

La recherche physiologique, l'observation des faits matériels, la reproduction des phénomènes naturels de lumière et d'ombre, les états d'âmes simples et leurs rapports avec les passions et les intérêts, sous leur aspect réel, c'est-à-dire visible, nu et absolu, sans jugement spécial et définitif, sans ironie et sans louange, les satisfactions et les

heurts du regard considérés en eux-mêmes, comme un Huysmans décrit des cas de pathologie littéraire — si j'ose ainsi dire — et les manifestations de la vie extérieure, en tout dédain de l'intimité, en toute adoration de la *touche* brutale, voilà, je pense, le caractère des œuvres de M. Lucien Simon.

En notre époque, les peintres qui se sont voués à l'observation des mœurs sont rares. L'analyse qui signifierait quelque chose de plus que de l'analyse, peut-être même de la passion, mais en tous cas de l'émotion, se tait.

Le respect dû aux convenances de Monsieur Tout le Monde, celui-là fût-il campagnard, est la loi générale. J'excepte, bien entendu, les faciles gaudrioles de MM. les peintres du genre plaisant pour l'Amérique du Sud et les salon du Marais — car il y a toujours un marais dans lequel ces gens de goût

pêchent les écus qui leur valent des ré
compenses officielles.

Dans le domaine de la peinture, rien
qui ne ressemble aux caustiques apo
logues de M. Octave Mirbeau, aux
ironies acérées de M. Anatole France
Il est convenu que nul ne doit railler
personne et que suivre les traces de
Gavarni ou de Daumier — point comme
M. Léandre, par exemple — est souve
rainement ridicule,

Le penchant général des esprits et le
consentement universel des âmes frap
pent d'ostracisme, en France, le peintre
des travers de l'esprit humain. C'est
un rôle qu'on ne veut voir jouer qu'aux
seuls littérateurs.

Pourtant si M. Lucien Simon vou
lait... Je me plais à croire qu'il y a dans
cet artiste, dont la palette sait des har
monies hautement vigoureuses, l'étoff
d'un Callot de la Bretagne, mais d'un

Callot qui dédaignerait la caricature ou plutôt l'exhausserait jusqu'à l'étude du caractère, sans pour cela en perdre la fugace intention, et d'un Callot qui aurait un admirable sentiment du clair-obscur.

Oui, M. Lucien Simon peut nous peindre des coins de marchés, des scènes de cabarets, voire des Pardons, admirables de belle humeur ironique. Pour cela il ne lui faut que la volonté de regarder la nature en face, de laisser aller son pinceau sous l'émotion de la première vision, en un mot d'oublier sa science, sa virtuosité, en faveur de son impression.

Je souhaiterais qu'il fût beaucoup plus impitoyable dans la recherche du caractère que dans celle de la ligne et de la couleur. Son regard, qui est trop dégagé, devrait, pour un moment — et le premier moment — s'effacer der-

rière l'esprit, qui ne l'est pas assez.

Maintenant que M. Lucien Simon est en possession du sens de l'observation exacte, j'aimerais le voir revenir aux charmes des grandes lignes et des figures qui exprimeraient des caractères de plaisir ou de peine, peu importe, mais avant tout une Emotion, une intense Emotion.

M. EUGÈNE VAIL

Dans la nouvelle manifestation de son talent, M. Eugène Vail, qui a lâché l'art officiel parce que celui-ci était incapable de rendre sa nouvelle façon de voir, M. Eugène Vail s'est épris du pays breton, et sans abandonner pour cela les Pays-Bas, cette contrée comme sous le charme de rêveries mélancoliques et ténues, toute de gris, de blanc qui n'est pas blanc, de noir qui n'est pas noir, ce pays d'abandon dans de silencieux matins où dans la paix triste des vesprées, il aime à évoquer l'Armorique aux paysages âpres et douloureux

de la pesante inquiétude des êtres et des choses.

M. Eugène Vail s'est fait une réputation rapide dans ses tableaux de paysanneries. On s'est habitué à ses toiles, à ses colorations légères, d'une harmonie fine et calme, toute recueillie, comme imprégnée de sévérité. Sans viser à l'esprit, l'artiste se contente d'arriver à la vérité. Il peint avec abnégation.

L'abnégation, voilà ce qui fait les œuvres fortes — dans le paysage surtout — et ce qui me fera dire que la plus grande qualité de M. Eugène Vail, c'est de savoir se sacrifier.

Tandis que d'autres peintres font parade avant tout de leur habileté de main, du brio de leur touche, des ragoûts de leur couleur, et tâchent de mettre leur personnalité en avant, au premier plan de leurs tableaux, les

artistes comme M. Eugène Vail, plus modestes, se contiennent, pour ne rien ajouter ou retrancher à leurs transcriptions consciencieuses, et, plus discrets, semblent chercher à s'effacer derrière leurs toiles.

Ainsi la Bretagne s'est révélée à M. Eugène Vail avec son véritable caractère.

Dans ses figures de Bretonnes, il a su faire passer la foi naïve qui les anime ; dans ses paysages, il a su donner cette note de détresse qui pleure dans la vieille Armorique, cette note désolée qui perce en tout ce qui naît dans ce pays — gens, choses, légendes — ce sentiment qui se retrouve dans les chansons de marins, dans les antiques complaintes, cette indéfinissable angoisse qui reste dans les yeux de tous.

M. Eugène Vail est un type de ces peintres honnêtes et désintéressés dont la science est si profonde et l'exac-

titude poussée si loin qu'ils finissent par faire oublier le peintre pour ne laisser voir que la peinture.

Il s'est résigné, plutôt que de faillir à ces principes de sincérité absolue, à n'être jamais populaire — dans le sens qu'attachent à ce mot les admirateurs de MM. Bouguereau, Bonnat ou Detaille, par exemple. Car la foule ne comprend, en fait de vérité, que la vérité grossière du trompe-l'œil, et n'aura jamais le sentiment de la vérité intime et délicate que poursuit cet artiste sincère, ce curieux esprit, toujours en quête de mieux.

Et d'abord, pour bien voir une toile de M. Eugène Vail, il faut se rappeler ce mot de Rambrandt : que *la peinture ne veut pas être flairée.*

De très près, c'est quelque chose de vague, d'indécis, de charbonneux, un simple barbouillage et, pour tout dire,

de la peinture *bâclée*. Mais qu'on s'éloigne de quelques pas, et l'on est émerveillé de la vie subite que prend le tableau. Chaque détail est à son plan et à sa valeur, les distances sont bien observées, l'air est limpide et baigne bien les objets, les figures s'accentuent justement, l'eau a toute sa fraicheur, le ciel — souvent bas, trempé de pluie — toute sa profondeur; et sous l'espèce de voile gris qui l'enveloppe, le tableau devient bientôt, pour l'observateur attentif, plus coloré que mainte enluminure criarde.

Les artistes savent, d'ailleurs, que les hésitations et le vague apparent de cette peinture savante sont calculés et résultent d'une observation très fine de la nature dont M. Eugène Vail s'étudie à rendre la vie mobile et la perpétuelle vibration. Regardez et voyez si, avec le jour qui change et

le vent qui passe, un paysage ne prend pas vingt aspects différents en une heure!

M. Eugène Vail a trouvé la voie offerte à l'art moderne: celle de la sincérité ; aussi, tous ses tableaux ont-ils cette quiétude d'esprit, cette sécurité dans la production que donnent la conscience et le culte du Vrai.

Parmi les peintres de la Bretagne, bien des noms sont encore à citer, bien des efforts me restent à mettre un peu plus en lumière — si possible.

M. DAUCHEZ, un beau coloriste, un épris de lumière, du tableau bien monté de ton. Il y a en M. Dauchez un tempérament de peintre sur lequel on ne saurait trop attirer l'attention de ceux qui aiment la peinture traitée avec vigueur, sans faiblesse.

M. CHARLES JOUSSET nous montre des mers furieuses, livides, aux vagues énormes. Celui-là peint plus justement, avec un visible souci de réalité et de robustesse.

M. LEVY-DHURMER affirme, avec l'autorité de son talent si fier, les droits de la pensée dans l'art du peintre au même titre qu'elle existe dans l'art des vers et de la prose poétique. Il a réuni, dans l'étroit espace de son cadre, la création symbolique de son esprit inquiet de mieux. L'important, quand le peintre se mesure avec de pareils désirs, c'est qu'il ne sacrifie pas les procédés essentiels de son art à l'entraînement de l'idée purement littéraire. C'est ce que comprend M. Lévy Dhurmer — un maître du portrait de notre époque.

La peinture de **M. CHARLES OGIER** est conçue dans une note rêveuse, naïvement attendrie, avec des notations d'une belle profondeur dans l'observation des lointains et une belle limpidité dans les eaux. C'est de la couleur un peu pétillante, frondeuse dans

l'observation des matins clairs, quasi-mystique dans des crépuscules violets, légèrement angoissante de cette inquiétude que ressentent les âmes sincères devant l'émotion. C'est tendre, ensoleillé mélancoliquement, d'exquis paysages, des prairies, se silhouettant dans des flous enveloppants. C'est d'un art tout de mièvrerie et de délicatesse, dans une atmosphère fleurant bon la campagne estivale.

M. FERNAND PIET est surtout dessinateur, plus que peintre. Ses peintures valent surtout par leurs dessins qui sont toujours des observations de la vie : des *Marchés bretons*, des *Coins d'auberges*. Les types de paysannes qu'il nous montre sont drôlement vus. Peut-être voudrait-on plus de laisser-aller, un moins grand souci des lignes — celles-ci étant parfois trop dures.

M. RICHON-BRUNET est un artiste dont la vision semble se rapprocher beaucoup de celle de M. Charles Cottet, peut-être avec un peu moins de tenue et un peu moins de science. Quoiqu'il en soit, je sais de M. Richon-Brunet de belles toiles qui suffiraient, dans des temps autres que les nôtres, à placer le nom de leur auteur haut dans la mémoire du public qui s'intéresse aux œuvres d'art.

M. DE LA VILLÉON, un remarquable paysagiste, l'auteur de sous-bois d'un coloris audacieux. Celui-là a trouvé la véritable voie ouverte à l'art moderne, celle de la sincérité. Aussi nous montre-t-il des tableaux d'un très grand intérêt.

M. STEINLEN est sinon un peintre, du moins un admirable dessinateur de la Bretagne — je parle d'après les scènes

bretonnes que nous évoque l'artiste. Là, comme dans les innombrables dessins qui ont trait à la vie parisienne, M. Steinlen est un sincère, un robuste observateur, profondément humain dans son observation de la vie contemporaine.

En regardant les dessins de cet artiste, dessins parfaitement simples d'allure et de si facile exécution, il doit sembler à plus d'un médiocre artiste « qu'il en ferait bien autant », si j'ose employer cette locution vulgaire. Mais c'est en quoi on se trompe. Il n'est pas donné à tout le monde de savoir flâner dans la vie pour y recueillir en quelque sorte une synthèse du mouvement contemporain; encore moins, de savoir analyser, raconter, peindre sa flânerie. Il faut pour cela être comme M. Steinlen, observateur et décorateur tout à la fois et même quelque peu

penseur. Alors on s'intéresse à toutes les choses qu'on aperçoit, à tous les individus que l'on rencontre. On attache de la valeur au moindre détail de la vie; l'on en comprend ou l'on en devine la signification; et c'est ainsi qu'un coin de pays devient tout un monde. Et c'est parce que M. Steinlen sait voir la vie, la rue, les femmes aux rouets en Bretagne et nous en rendre les contrastes piquants, parce qu'il sait fixer des types d'une frappante réalité dans des cadres toujours différents, mais toujours idoines, avec un constant souci de l'effet décoratif, que la sympathie de tous lui est acquise, et que nous sommes charmés par son œuvre.

M. ADOLPHE WILLETTE, nous montre aussi quelques fois des bretonnes et des bretons. Ce dessinateur si français de race, d'éducation et de

talent, puisqu'à l'époque où notre art a abandonné quelques unes de ses qualités propres pour en chercher d'autres dans le japonisme, l'indianisme et des tas d'écoles en *isme*, a su conserver celle de l'esprit. Et c'est ainsi, avec de l'esprit, que M. Willette, ce talent charmant, interprète la Bretagne.

.'.

Et voici maintenant ma tâche achevée. Sans doute elle renferme bien des défaillances, elle compte bien des omissions, et cette étude sera sévèrement critiquée « pour ses tendances » diront quelques-uns, « pour son manque de tendances » affirmeront quelques autres.

Quoiqu'il en soit, j'espère qu'on me pardonnera peut-être en faveur de l'intention qu'on y aura trouvée : Mon dessein a été d'ajouter un feuillet à l'histoire de la triste, de la dure Bretagne, — pourtant si tendrement aimée de ses enfants !

Bourg de Batz, 1898.

TABLE DES MATIÈRES

	Pages
Dédicace	3
Lettre-Préface	7
Introduction	13
M. J. Francis Auburtin	43
M. Charles Cottet	49
M. Dagnan-Bouveret	57
M. Emile Dezaunay	63
M. Charles Duvent	69
M. Paul Gauguin	75
M. Charles Guilloux	81
M. Maxime Maufra	85
M. Claude Monet	91
M. Moreau Nélaton	97

M. Henry Morel. 101
M. Ary Renan. 105
M. Henri Rivière. 109
M. Lucien Simon 115
M. Eugène Vail 121
M. Dauchez. 127
M. Charles Joussel. 127
M. Lévy-Dhurmer. 128
M. Charles Ogier 128
M. Fernand Piet. 129
M. Richon-Brunet. 130
M. de la Villéon. 130
M. Steinlen 130
M. Adolphe Willette. 132

Beauvais. — Imprimerie Professionnelle, 4, rue Nicolas-Godin.

www.ingramcontent.com/pod-product-compliance
Lightning Source LLC
Chambersburg PA
CBHW071553220526
45469CB00003B/997